草書

唐 賀知章 草書孝經

賀知章書

人民美術出版社

北京

簡 介

賀知章（六五九—七四四），字季真，越州永興（今浙江蕭山）人，唐代著名詩人、書法家。少時就以詩文知名，武則天證聖元年（六九五）中進士，超拔群類，開元中遷太子賓客秘書監，史稱『賀秘監』，又稱『賀監』。爲人曠達不羈，有『清談風流』之譽，晚年尤放誕，遨戲里巷，自號『四明狂客』。賀知章與李白、張旭等友善，與張若虛、張旭、包融并稱『吳中四士』，『四士』均性格狂放，詩作多具有浪漫主義色彩，文辭俊秀，體現了唐詩從初唐到盛唐過渡時期的特色。賀知章詩文以絕句見長，文風清新瀟灑，可惜作品大多散佚，今尚存錄入《全唐詩》的共有十九首，其中不乏人們耳熟能詳的千古名篇。

賀知章的書名爲詩名所掩，但我們從古代書論中不難發現其書法在唐、宋兩代享有盛譽。賀知章善草、隸書，其草書筆力遒勁，風尚高遠。

此《孝經》一卷，無署名，卷末有楷書『建隆二年冬十月重粘表賀監墨迹』，傳爲賀知章真迹。全卷縱二十六厘米，橫二百六十五厘米，共計一千七百餘字。縱筆如飛，一氣呵成，落筆精絕，神采奕奕，含章草隸意，具晋人法度，頗爲後世推崇。此墨迹十七世紀流入日本，現藏於日本。本書正文後附局部放大與鄧散木《書法學習必讀·草書》，供讀者研習參考。

爲便於讀者規範識讀，釋文中錯字、异體字在（ ）内注明正確字、正體字。

唐 賀知章 草書孝經

开宗明义章第一　仲尼居曾子侍子曰先王有至德要　道以顺天下民用和睦上下无怨汝知之　平曾子避席曰参不敏何足以知之子曰夫

孝德之本也教之所由生也復坐　吾语汝身体髮膚受之父母不敢　毁伤孝之始也立身行道扬名於後

世以顯父母孝之終也夫孝始於事　親中於事君終於立身大雅云無念　爾祖聿修厥德　天子章第二　子曰愛親者不敢惡於人敬親者不　敢慢於人愛敬盡於事親而德教加於　百姓刑于四海蓋天子之孝也甫刑云　一人有慶兆民賴之　諸侯章第三

在上不驕高而不危制節謹度滿而不
溢高而不危所以長守貴也滿而不
溢所
以長守富也富貴不離其身然後能保
其社稷而和其民人蓋
諸侯之孝
也詩云戰戰兢兢如臨深淵如履薄冰
卿大夫章第四　非先王之法服不
敢服非先王之法言不敢道非先王之

德行不敢行是故非法不言非道不　行口無擇言身無擇行滿言天下無口　過行滿天下無怨惡三者備矣然後　能守其宗廟蓋卿大夫之孝也

詩云　夙夜匪懈以事一人　士章第五　資於事父以事母而愛同資於事父以　事君而敬同故母取其愛而□□

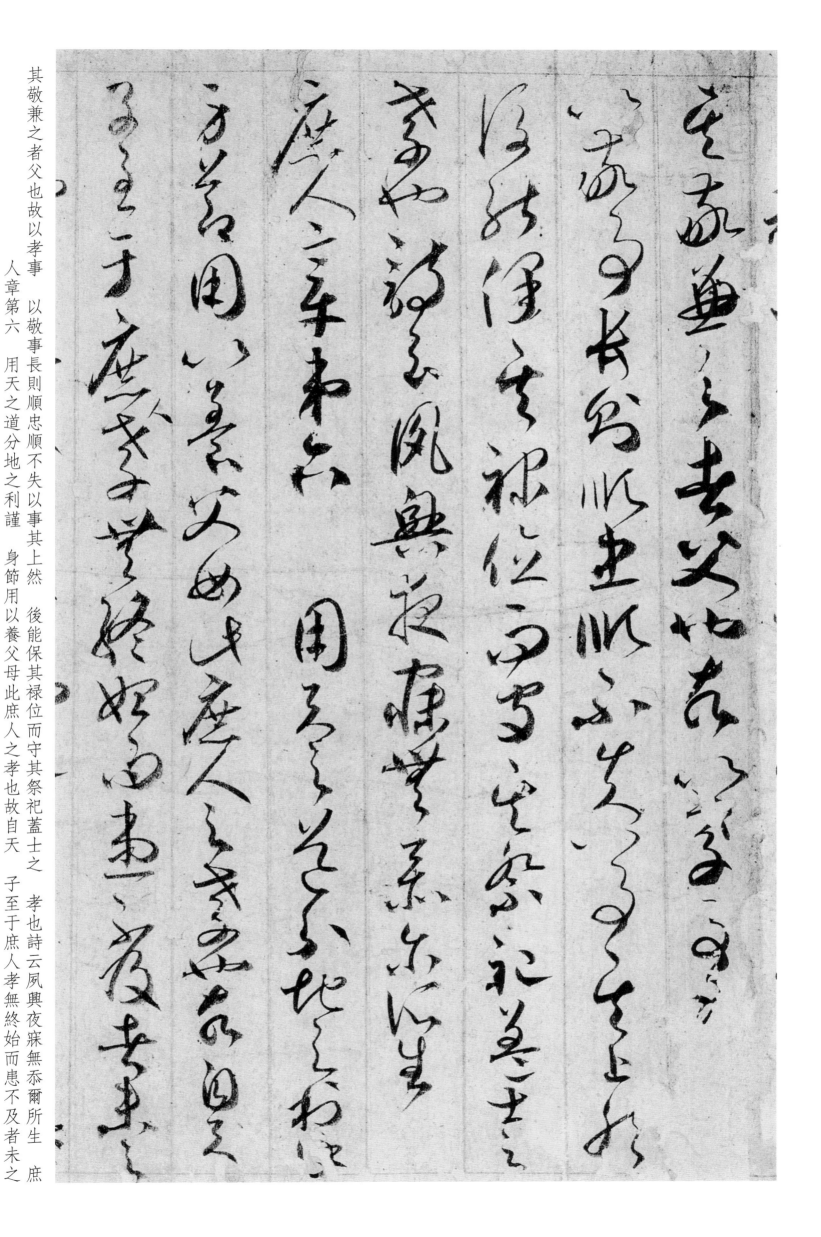

其敬兼之者父也故以孝事　以敬事長則順忠順不失以事其上然　後能保其祿位而守其祭祀蓋士之　孝也詩云夙興夜寐無忝爾所生　庶人章第六　用天之道分地之利謹　身節用以養父母此庶人之孝也故自天　子至于庶人孝無終始而患不及者未之

有也　三才章第七　曾子曰甚哉　孝之大也子曰夫孝天之經也地之義　也地之義也民之行也天地之經而民是　則之以順天下是以其教

不肅而成其　政不嚴而治先王見教之可以化民也是　故先之以博愛而民莫遺其親陳之以德　義而民興行先之以敬讓而民爭導

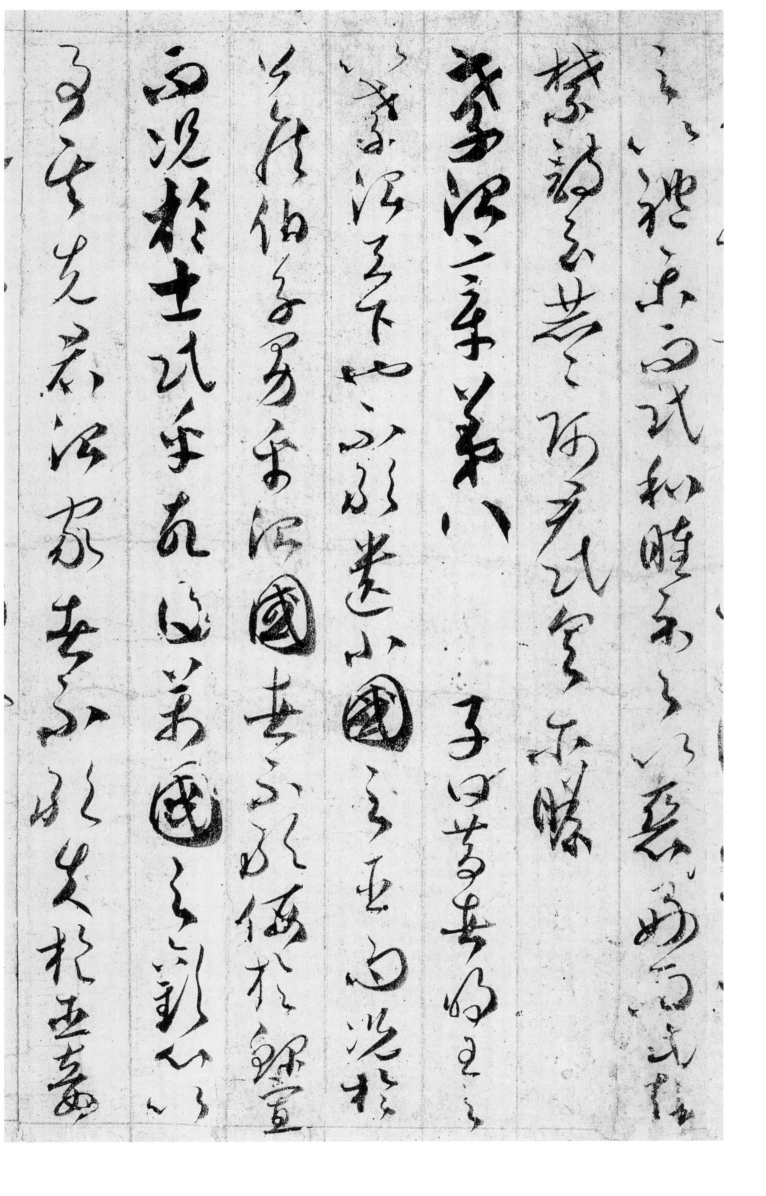

之以禮樂而民和睦示之以惡好而民知　禁詩云赫赫師尹民具爾瞻　孝治章第八　子曰昔者明王之　以孝治天下也不敢遺小國之臣而況於　公侯伯子男乎治國者不敢侮於鰥寡　而況於士民乎故得萬國之歡心以　事其先君治家者不敢失於臣妾

而況於妻子乎故得人之歡心以事其
　親夫然故生則親安之祭則鬼享
　之是以天下和平災害不生禍亂不
　作故明王之以孝治天下也如此
詩云　有覺德行四國順之　圣治章第九　曾子曰敢問聖人之德無以加於孝乎子
　曰天地之性人爲貴人之行莫大於孝

莫大於嚴父嚴父莫大於配天則周公其人
也昔者周公郊祀后稷以配天宗祀文王
於明堂以配上帝是以四海之內各以其
職來祭夫聖之
德又何以加於孝乎
故親生之膝下以養父母日嚴其所因者
本也父子之道天性也君臣之義也父
母生之續莫大焉君親臨之厚莫

重焉故不愛其親而愛他人者謂之　悖德不敬其親而敬他人者謂之悖　禮以順則逆民無則焉不在於善而　皆在於凶德雖得之君子不貴也
君　子則不然言思可道行思可樂德義可　尊作事可法容止可觀進退可度　以臨其民是以其民畏而愛之則而

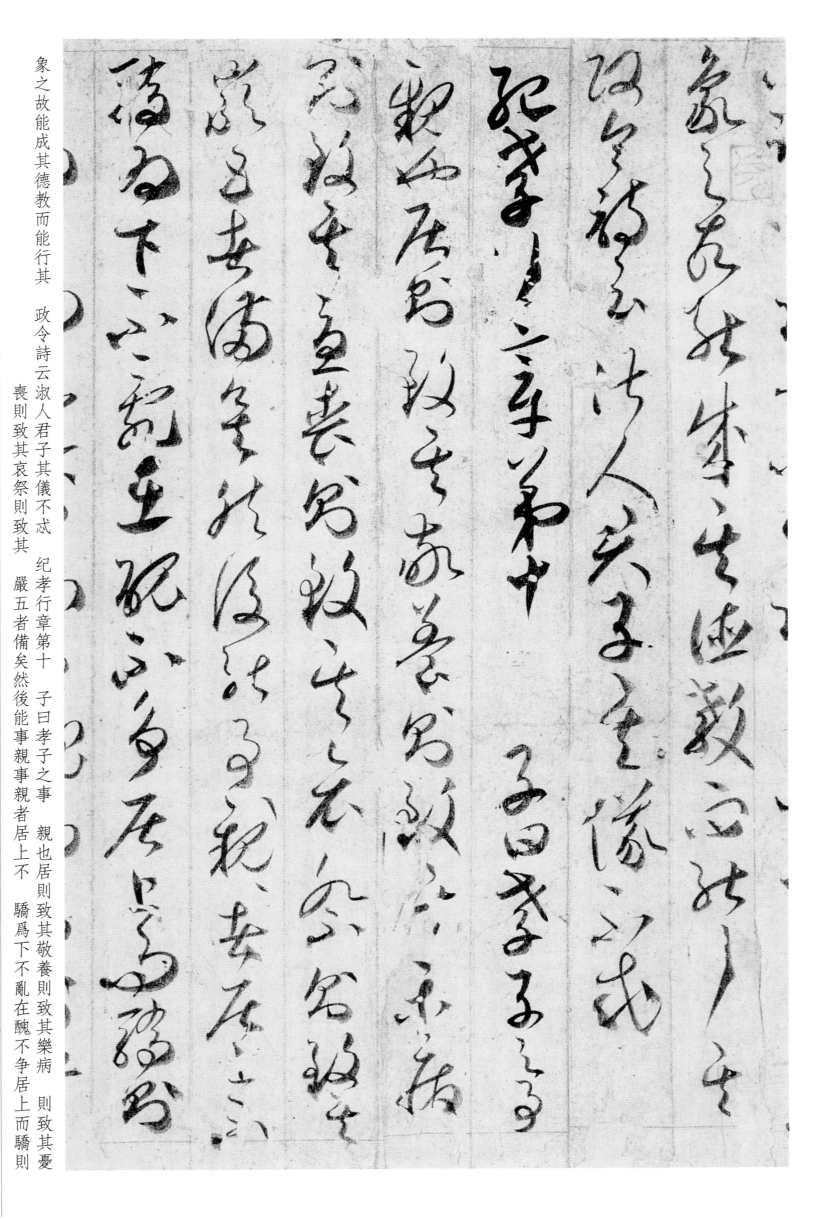

象之故能成其德教而能行其

政令詩云淑人君子其儀不忒　纪孝行章第十　子曰孝子之事

親也居則致其敬養則致其樂病　則致其憂

喪則致其哀祭則致其

嚴五者備矣然後能事親事親者居上不　驕爲下不亂在醜不爭居上而驕則

亡爲下而亂則刑在醜而爭則兵　三者不除雖日用三牲之養猶爲不　孝也　五刑章第十一　子曰五刑之屬三千而罪莫大於不　孝要君者　無上非聖人者無法非孝　者無親此大亂之道也　廣要道章第十二　子曰教民

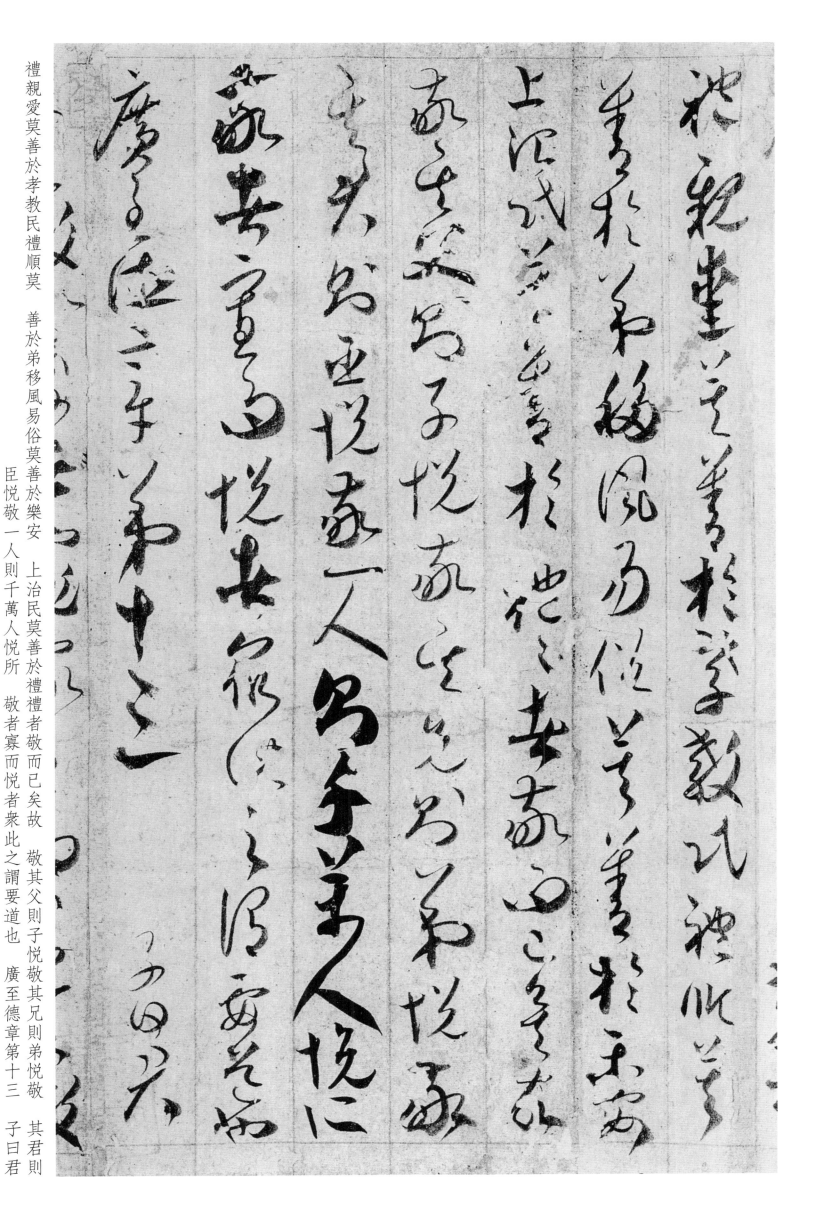

禮親愛莫善於孝教民禮順莫　善於弟移風易俗莫善於樂安　上治民莫善於禮禮者敬而已矣故　敬其父則子悅敬其兄則弟悅敬　其君則臣悅敬一人則千萬人悅所　敬者寡而悅者衆此之謂要道也　廣至德章第十三　子曰君

子之教以孝者也非家至而日見之教　以孝所以敬天下之爲人父者也教以弟　所以　敬天下之爲人君者

也詩云愷弟君　子民之父母非至德其孰能順民如此　其大者乎　廣揚名章第十四　子曰君子之事親孝故忠可移於

君事兄弟故順可移於長居家理治 可移於官是以行成於內而名立於

則 聞命矣敢問子從父之令可謂孝矣

後世矣 諫爭（諍）章第十五 曾子曰若夫慈愛恭敬安親揚名

子曰是何言歟昔者天子有爭臣七

人雖無道不失天下諸侯有爭臣

五人雖無道不失其國大夫有爭　臣三人雖無道不失其家士有爭　則身不離於令名父有爭子　則身不陷於不義故當不義則子　不可以不爭於君　故當不義則爭之從父之令　又焉得爲孝乎

於父臣不可以不爭於君

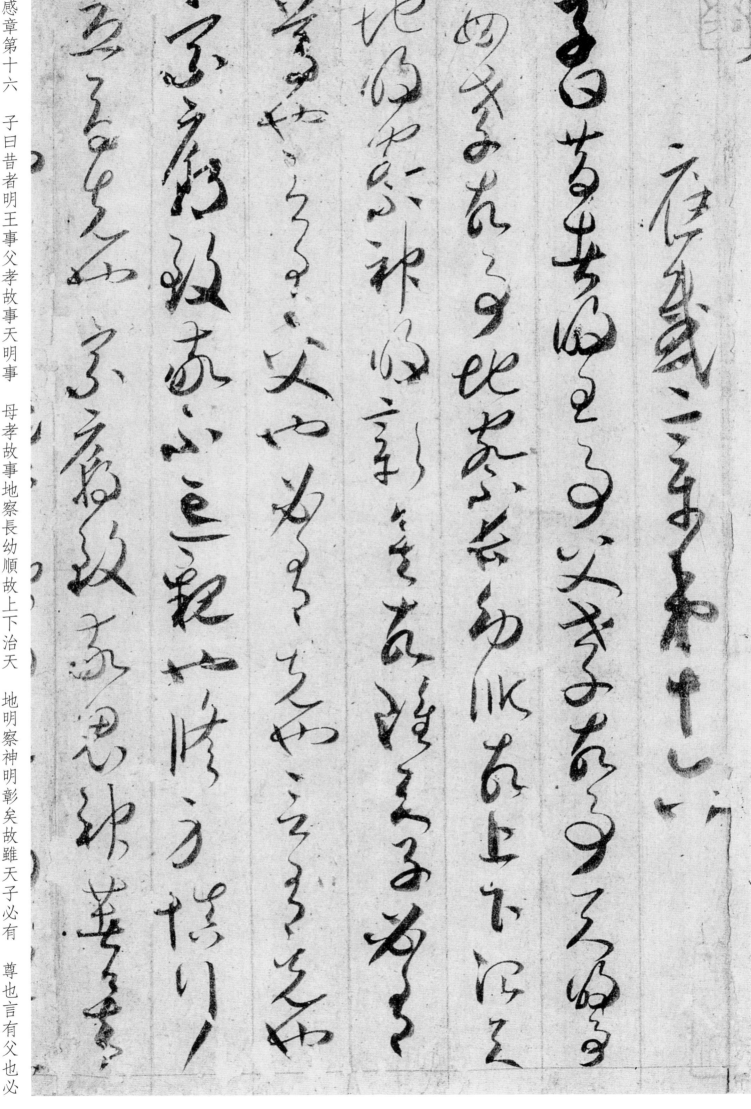

应感章第十六　子曰昔者明王事父孝故事天明事

母孝故事地察長幼順故上下治天　地明察神明彰矣故雖天子必有　尊也言育父也必

有先也言有兄也　宗廟致敬不忘親也修身慎行　恐辱先也宗廟致敬鬼神著矣

孝弟之至通於神明光于四海無所　不通詩云自西自東自南自北無思　不服　事君章第十七　子曰君子之事上也進思盡忠退思　補過將　順其美匡救其惡故上　下能相親也詩云心平愛矣退不　謂矣忠心藏之何日忘之

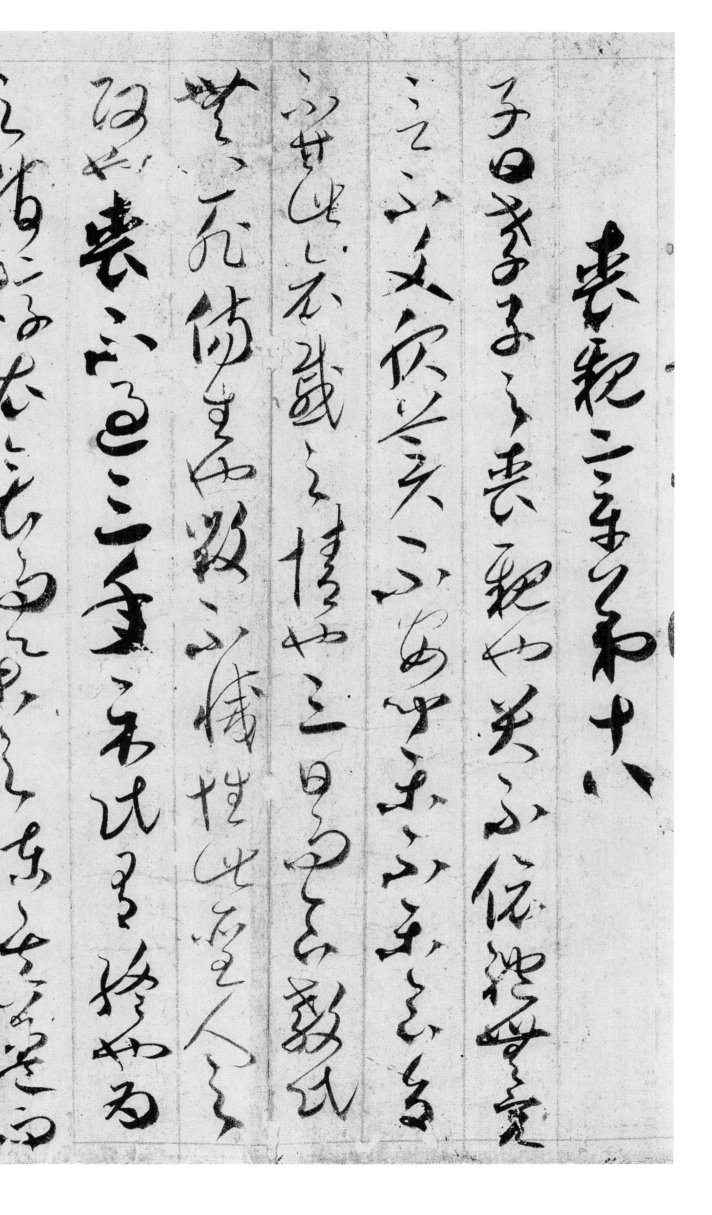

喪親章第十八　子曰孝子之喪親也哭不偯禮無容

言不文服美不安聞樂不樂食旨　不甘此哀戚之情也三日而食教民　無以死傷生也毀

不滅性此聖人之　政也喪不過三年示民有終也為　之棺椁衣衾而舉之陳其簠而

簋而哀戚之擗踊哭泣哀以送 之卜其宅兆而安厝之爲之宗廟 以鬼享之春秋祭祀以時思之生 事愛敬死事哀戚生民之本 盡矣死生之 義備矣孝子之 事親終矣 孝經一卷

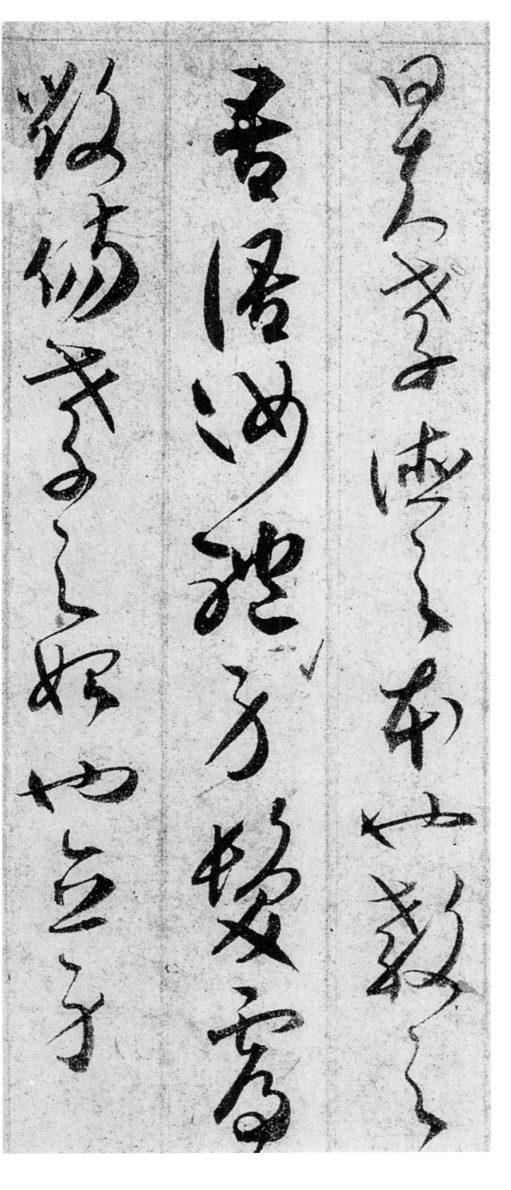

曰夫孝德之本也教之　吾語汝體身髮膚　毀傷孝之始也立身

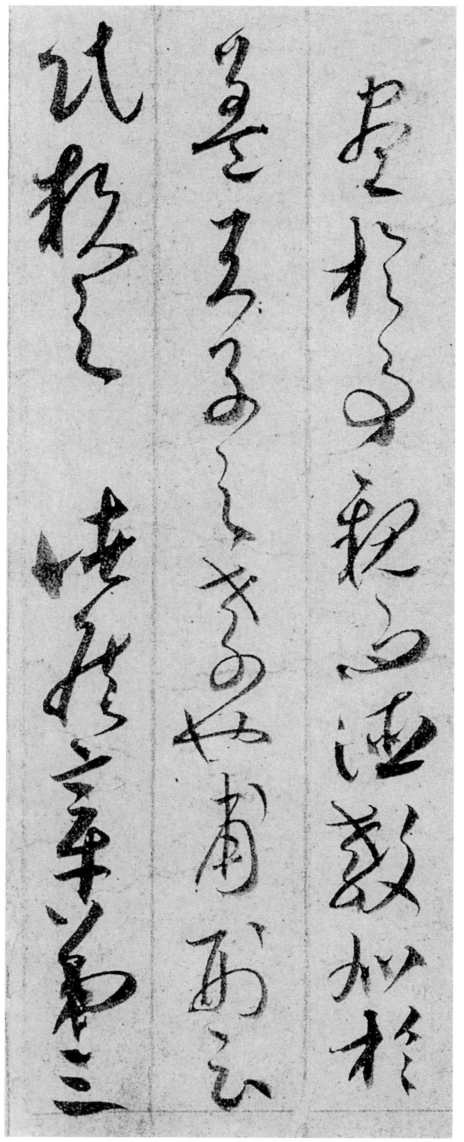

盡於事親而德教加於 蓋天子之孝也甫刑云 民賴之 諸侯章第三

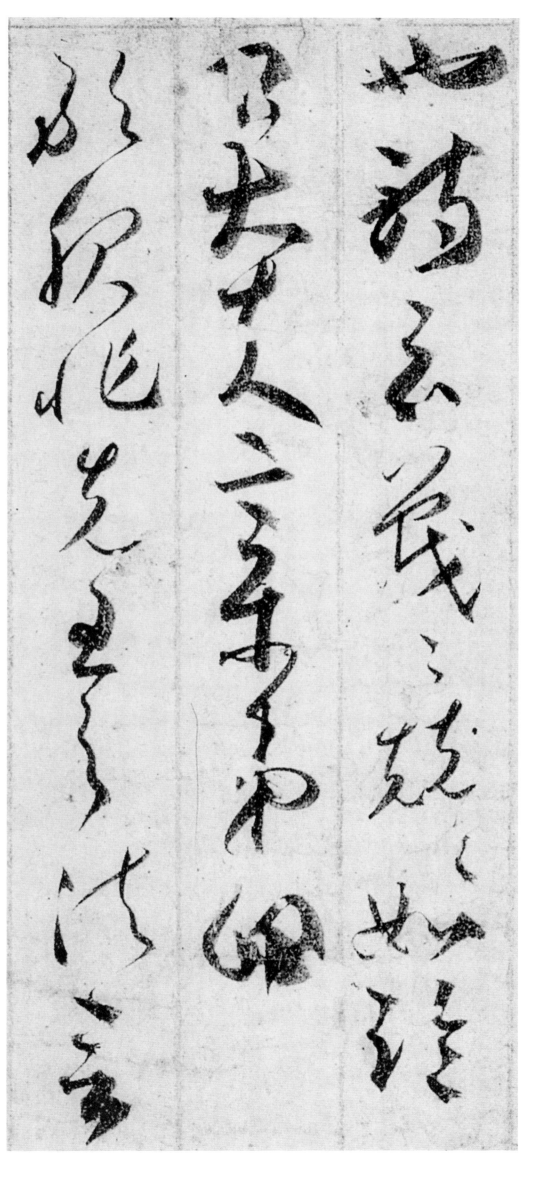

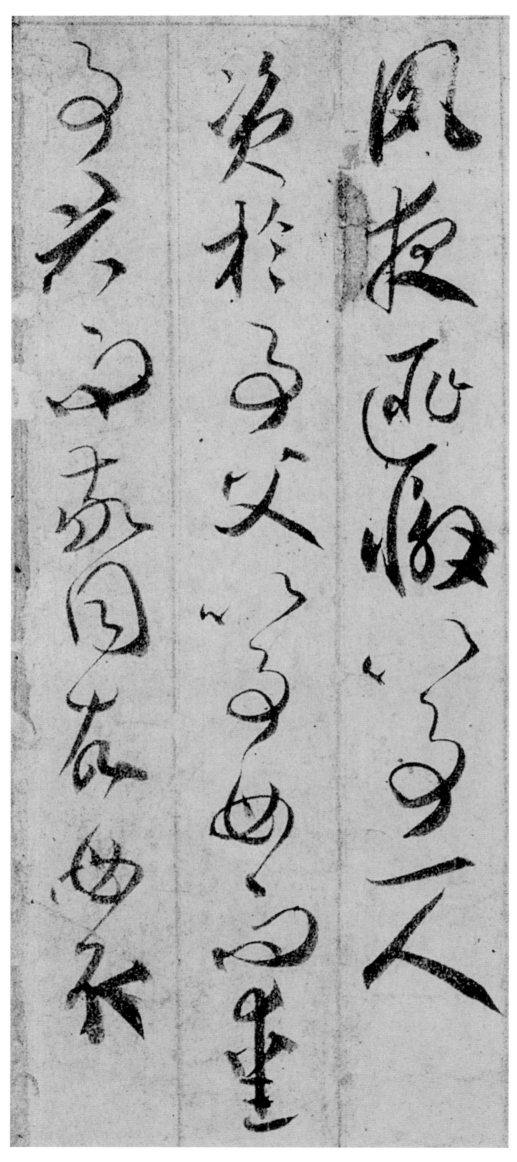

夙夜匪懈以事一人　資於事父以事母而愛　事君而敬同故母取

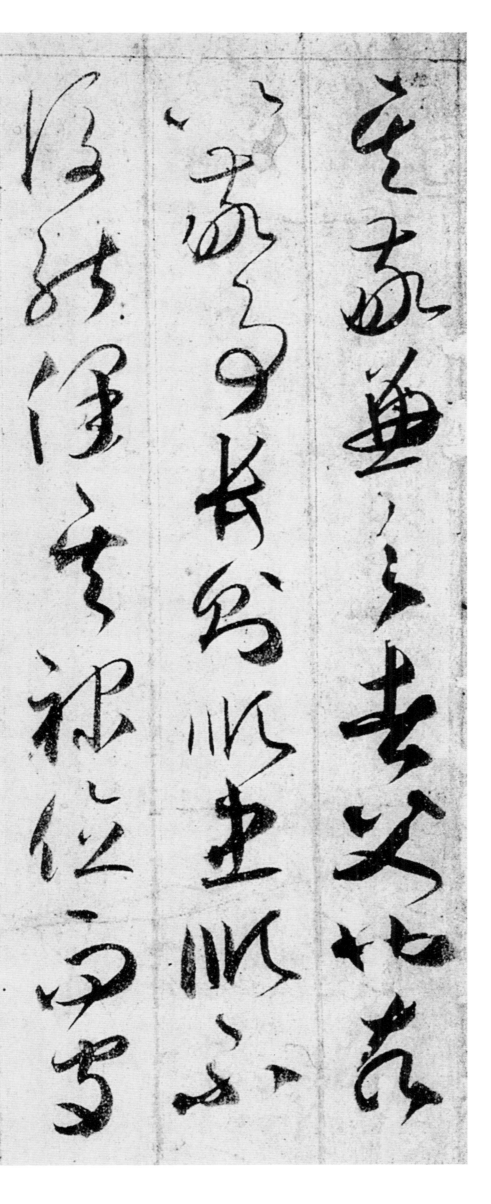

其敬兼之者父也故　以敬事長則順忠順不　後能保其禄位而守

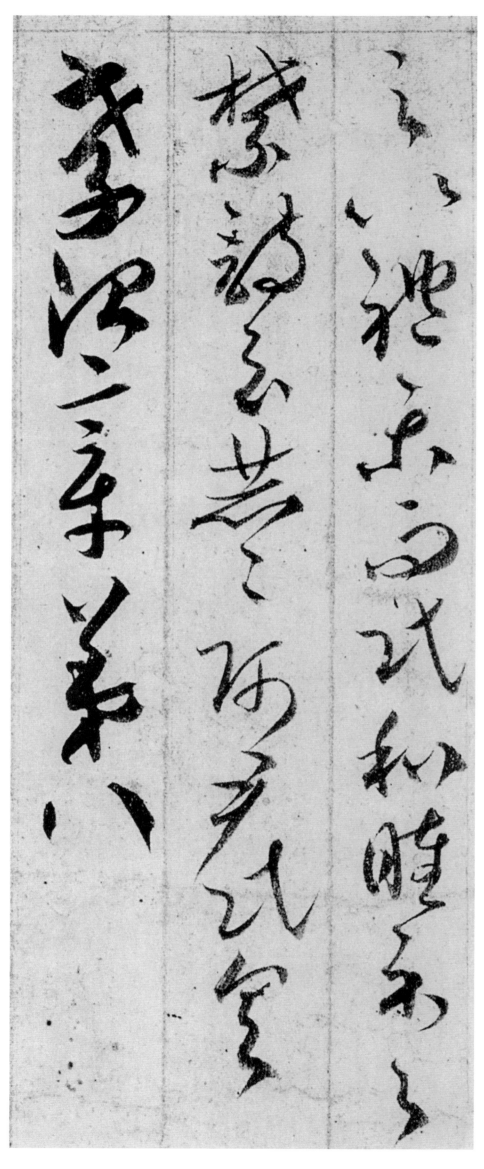

之以禮樂而民和睦示之　禁詩云赫赫師尹民具　孝治章第八

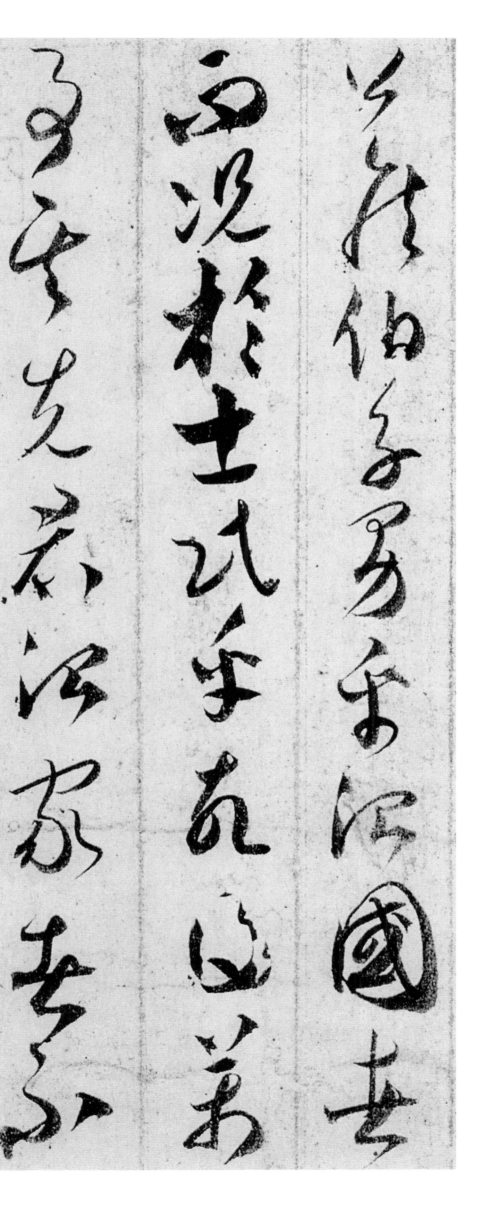

公侯伯子男平治國者 而況於士民乎故得萬 事其先君治家者不

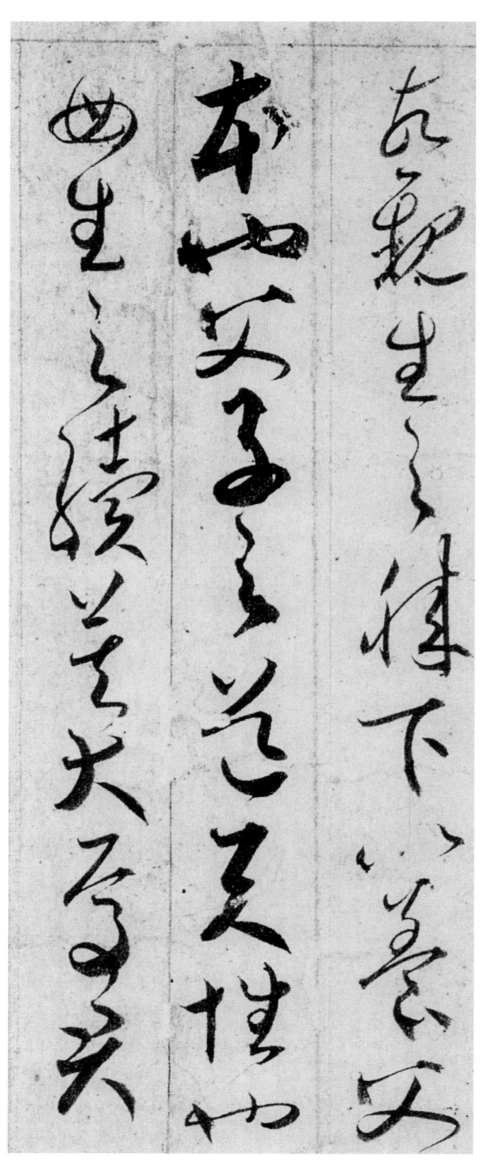

故親生之膝下以養父　本也父子之道天性也　母生之續莫大焉君

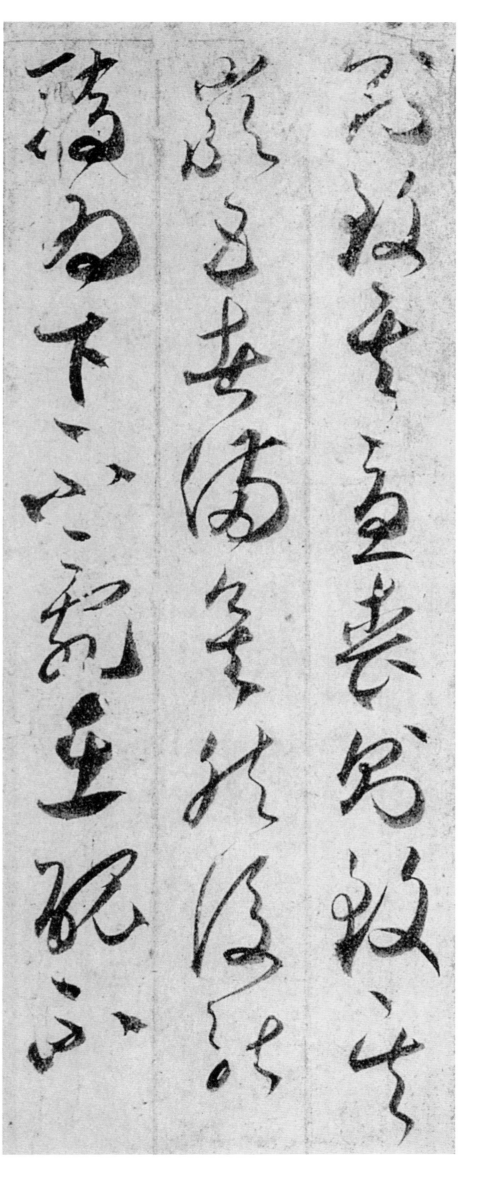

則致其憂喪則致其　嚴五者備矣然後能　驕爲下不亂在醜不

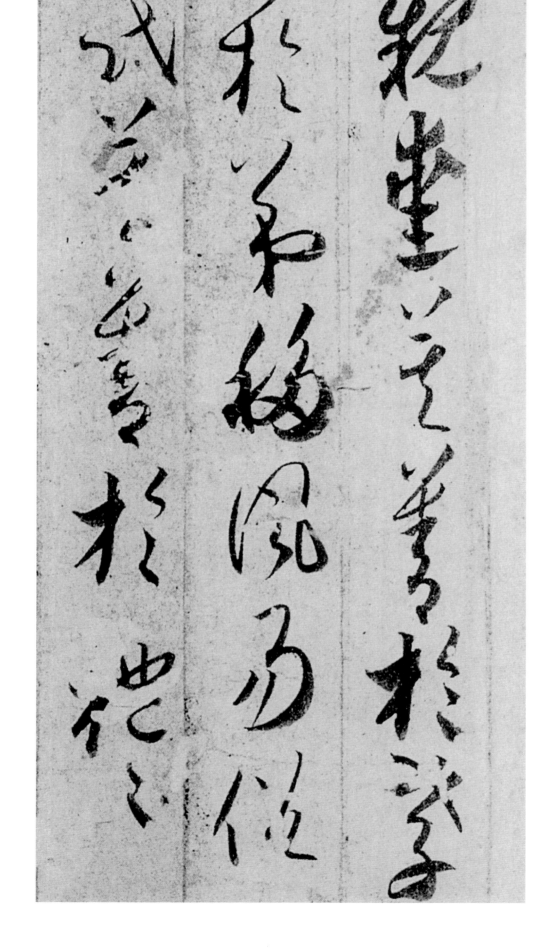

禮親愛莫善於孝　善於弟移風易俗　上治民莫善於禮禮

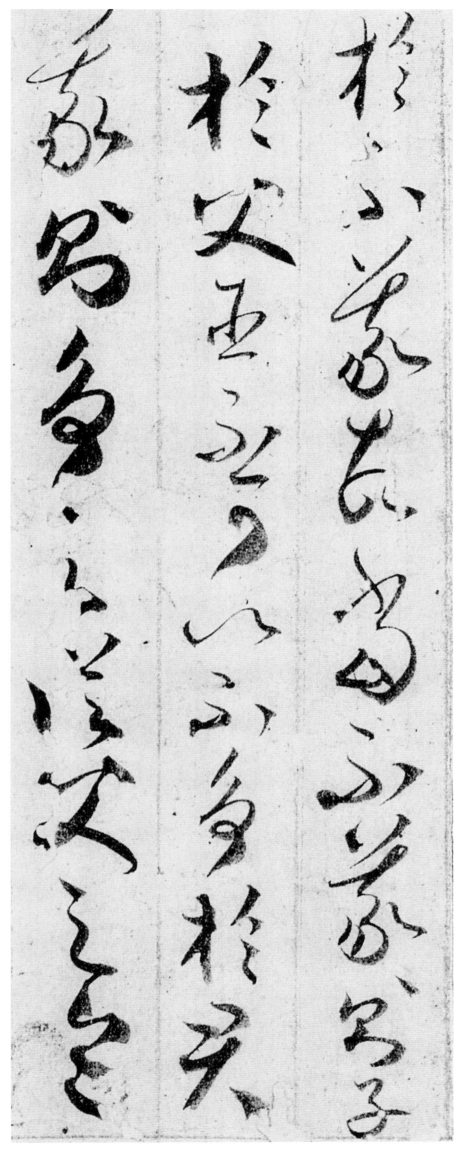

於不義故當不義則子
 於父臣不可以不爭於君
 義則爭之從父之令

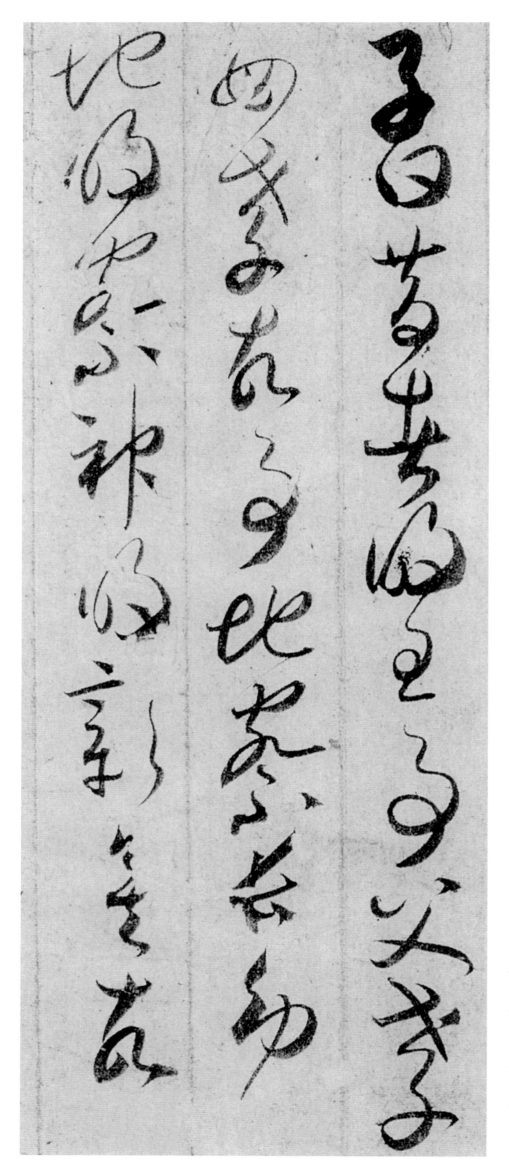

子曰昔者明王事父孝　母孝故事地察長幼　地明察神明彰矣故

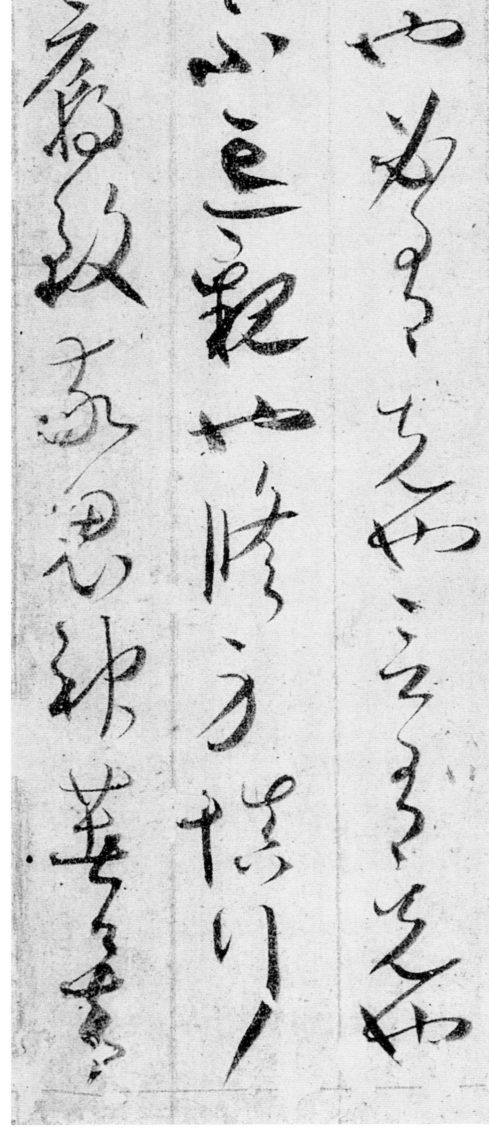

也必有先也言有兄也　不忘親也修身慎行　廟致敬鬼神著矣

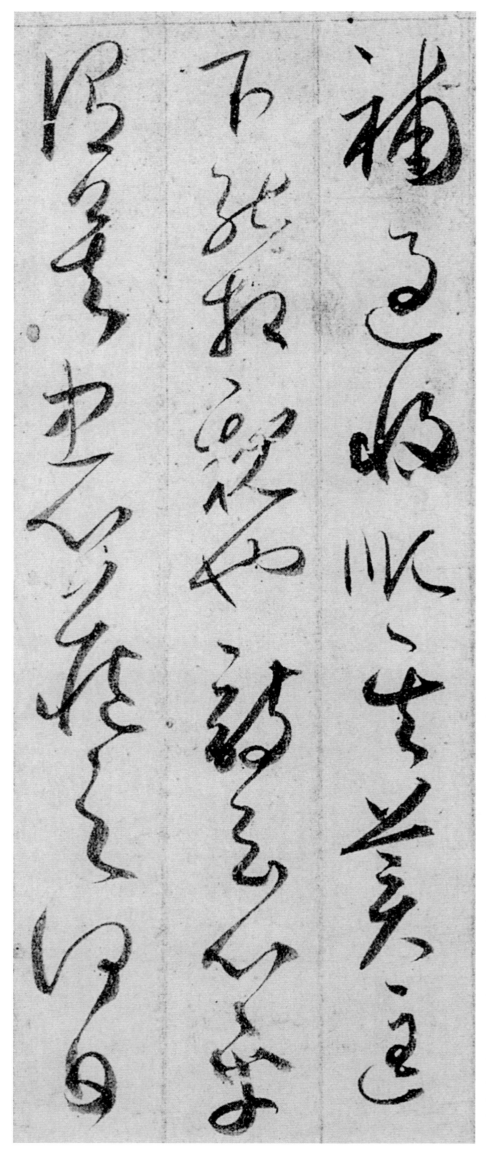

補過將順其美匡 下能相親也詩云心乎 謂矣忠心藏之何日

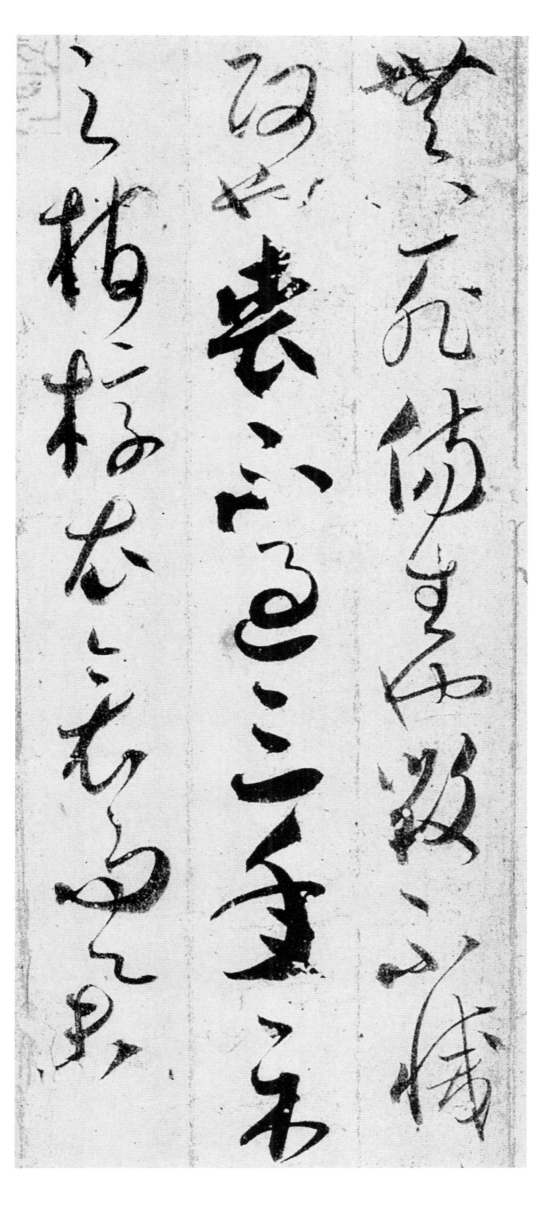

無以死傷生也毀不滅

政也喪不過三年示

之棺椁衣衾而舉

書法學習必讀

續書譜——

　宋·姜　夔　撰箸

　鄧　榮　圖解

○草書

草書之體，如人坐臥行立，揖遜忿爭，乘舟躍馬，歌舞擗踴，一切變態，非苟然者。又一字之體，率有多變，有起有應，如此起者，當如此應，各有義理。右軍書「羲之」字、「當」字、「得」字、「深」字、「慰」字最多，多至數十字，無有同者，而未嘗不同也，可謂從欲不踰矩矣。

草書的形態，有的像人坐臥行立，有的像人揖讓爭鬧，有的像人乘船騎馬，有的像人歌舞慟哭，這一切變化，都不是隨便形成的。就字體來說，每一个字，大都有好多種變化，有起有應，怎樣起就該怎樣應，都有一定的道理。王右軍法帖裏，「羲之」字、「當」字、「得」字、「深」字、「慰」字，出現的次數最多，有多至幾十个的，沒有一个相同，但又沒有一个不同，像這樣，真可以說從心所欲，不越規矩了。

右羲之兩字凡七十五種不同寫法

右「當」字凡五十四種不同寫法

右「得」字凡九十四種不同寫法

右「深」字凡二十一種不同寫法

右「慰」字凡三十種不同寫法

大凡學草書，先當取法張芝〔一〕皇象〔二〕索靖〔三〕

等章草，則結體平正，下筆有源，

大凡學草書，先當取法張芝、皇象、索

靖等各家的章草，那麼結體自然平正，下

筆就有來歷，

張芝帖

皇象章帖

文武將隊帖

「文武將隊，乃伴後臣，慈象我皇綱，董此不慶」

出隊飆　史孝山　茫茫上浮龍為漢池學羆……人神依讚玉曜宵映素璽夜絕

索靖　出師頌

「出師頌　史孝山　茫茫上天，降祚為漢，作基開業，人神依讚，五耀宵映，素璽夜……」

然後倣（仿）王右軍，中之以變化，鼓之以奇崛。若法學諸家，則字有工拙，筆多失誤，當連者及斷，當斷者及續，

不識向背，不知起止，不悟轉換，隨意用筆，任筆賦形，共誤顛錯，反為新奇，自大令以來，已如此矣，況今世哉！

強而襟韻不高，記憶雖多，莫滌（洗）塵俗；若風神

蕭散，下筆便當過人。

然後再學王右軍，來神展筆法的變化，振起

筆勢的雄奇。如泛泛地遍學各家，那麼名家

書法有工有拙，時有敗筆誤筆，有當連的反

而斷了，有當斷的反而連了，不懂得什麼是

相向、相背，什麼是起筆、收筆，什麼是轉

鋒、換鋒，只是隨意下筆，信筆成字，錯亂

顛倒，反當新奇，自王獻之以下一輩已都如此，

何況今世！但如一個人胸襟不廣，品格不高，

儘管對古人筆法記憶得如何豐富，終洗不了

庸俗氣；相反襟懷瀟灑的人，不一定能記往多

少古人筆法，一下筆自然就比人家高妙。

自唐以前，多是獨草，不過兩字連屬，累數字

而不斷，端曰「連綿」「游絲」此雖出於古人，不是為奇

更成大病。

唐以前的草書，多是獨草，至多不過兩字

連在一起。也有幾十字連續不斷的，稱為「連綿草」、

「游絲草」雖古人偶然有此寫法，但如認為應該這

樣，不足為奇，那就大錯特錯。

王羲之喪亂帖

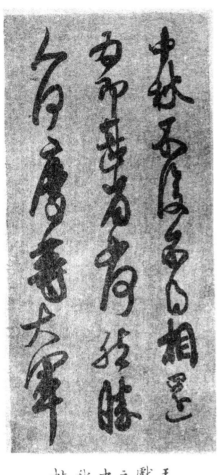

「……奔馳，哀妻益深，奈何！奈何！臨紙感哽，不知何言，獻之頓首頓首，深奈何」三字相連。「奈何」「不知」「何言」「獻之」皆四字相連。

王獻之中秋帖

「中秋不復，不得相還為即，甚省，如何？然勝人，何慶等大軍……」

「不復不得」「甚省如何」皆四字相連，舊稱一筆書，後來連綿不斷的草法都由此而來。

古人作草，如今人作真，何嘗苟且？其相連處特是引帶。

嘗發其字，是點畫處皆重，非點畫處，偶相引帶，其筆皆輕，雖復變化多端，而未嘗亂其法度。

要知古人寫草書，正如今人寫正楷，何嘗隨便？它的相連處，只是牽引而已。我曾將古人草書加以分析研究，覺得凡是點畫所在，下筆都重實，不是點畫所在，筆鋒偶爾帶過，下筆都輕，儘管變化多端，從不曾違反這个法度。

張顛[四]懷素[五]，最師野逸，而不失此法。就是張旭、懷素，最稱野逸，也不曾離開這原則。

輕

這是草書懸字，它的點畫為懸，把這些點畫連貫起來就成為懸。張旭

「……問為慰，僕前惠差，張旭書」

張旭十五日帖

素懷草書千字文

近代山谷老人[六]自謂得長沙[七]三昧，草書之法，至是又一變矣。流至於今，不復可觀。

「年失每准，義暉朗曜，旋璣……」

近代黃山谷自稱得懷素祕訣，草法到他手裏，面貌又為一變，流傳到現在，就更不像ㄑ樣子了。

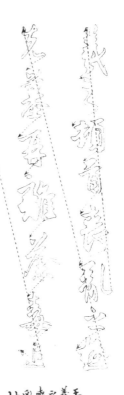

帖詩氣花谷山黃

「花氣薰人欲破禪，心情其實過中年，春來詩思何所似，八節灘頭上水船。」

唐太宗云：「行ㄑ如縈春蚓，字ㄑ如綰秋蛇。」〔八〕惡無骨也。

唐太宗說：「一行ㄑ像蚯蚓般練繞，一字ㄑ像秋蛇般扭結」。他這話為憎惡一般草書寫得沒有骨力而發。

大抵用筆有緩，有急，有有鋒，有無鋒，有藏鋒的，

大凡用筆有緩的，有急的，有露鋒的，有藏鋒的，

有承接上文，有牽引下字，有的承接上文，有的牽引下面，

即 →露鋒／帶／楷

平 →藏鋒／楷

帖亂喪之羲王

乍徐還疾，忽往復收，緩以效古，急以出奇；有鋒則以耀其精神，無鋒則以含其氣味。橫斜曲直，鉤鐶盤紆，皆以勢為主，然不欲相帶，帶則近俗。橫畫不欲太長，長則轉換遲；直畫不欲太多，多則神癡。

遲緩的有時轉為迅疾，前進的有時突然返回；寫得慢既以摹擬古意，寫得快既以出奇制勝；露鋒既以顯示精神，藏鋒既以含蓄力量。總之，無論橫斜曲直，迴環盤屈，一切都以

得勢為主，但不應互相牽帶，一有牽帶，就近於俗。所謂帶，即字與字相連續，上面兩引喪亂帖，各各字都獨立，但又互相貫串，可作參校。又橫畫不宜太長，長了換鋒便遲鈍；直畫不宜太多，多了精神就呆板。

以捺（乀）代乀，
用捺筆代替乀，

故　散

以發（乛）代乛，
用發筆代之，之也可用捺代替，之也偶一用之。
以捺（乀）代，惟之則間用之。

以發代之　　以捺代之　　偶然用之

意盡則用「懸針」，意未盡須再生筆意，不若用「垂露」耳。

如筆意已盡，那麼可用「懸針」結束，如筆意

未盡而要另生新意，那就不如用「垂露」了。

注一　張芝，字伯英，東漢燉煌酒泉人。工草書，當時就被尊為草聖。他學書時，「天之洗筆洗硯，池水都被他洗成墨汁」，可想見其工力之深。

二　皇象，字休明，三國吳江蘇江都人。工章草，天發神讖碑就是他寫的。

三　索靖，字幼安，三國魏燉煌人。他是張芝的姊孫子，曹官征西將軍，故稱索征西。

四　張旭，字伯高，唐江蘇吳縣人。愛喝酒，有時醉後拿自己的頭髮蘸酒作草，世稱張顛後官金吾長史。故亦稱張長史。

五　懷素和尚，字藏真，唐湖南長沙人，也愛喝酒，世稱醉僧和尚，亦稱素師。

六　黃庭堅，字魯直，自號山谷道人，晚號涪翁，宋人趙希鵠洞天清錄就世稱晚書淳爛尊風韻，居真不及行，行不及草。

七　宋洪州分寧（江西）人，「長沙即懷素」。

八　晉書王羲之傳：「子雲近世擅名江表，然僅得成書，無丈夫之氣，行，如綮春蚓，字乃綰秋蛇」這是唐太宗對蕭子雲書法的評語。

图书在版编目（CIP）数据

唐 贺知章 草书孝经 / (唐) 贺知章书. -- 北京：
人民美术出版社, 2021.11
（人美书谱. 草书）
ISBN 978-7-102-08755-9

Ⅰ.①唐… Ⅱ.①贺… Ⅲ.①草书—法帖—中国—唐
代 Ⅳ.①J292.24

中国版本图书馆CIP数据核字(2021)第145182号

人美书谱 草书
REN MEI SHUPU CAOSHU

唐 贺知章 草书孝经
TANG HE ZHIZHANG CAOSHUXIAOJING

编辑出版 人民美术出版社

（北京市朝阳区东三环南路甲3号 邮编：100022）

http://www.renmei.com.cn

发行部：（010）67517602

网购部：（010）67517743

责任编辑 张 侠 管 维

装帧设计 徐 洁 翟英东

责任校对 朱康莉

责任印制 宋正伟

制 版 朝花制版中心

印 刷 雅迪云印（天津）科技有限公司

经 销 全国新华书店

版 次：2021年12月 第1版

印 次：2021年12月 第1次印刷

开 本：710mm×1000mm 1/8

印 张：6

印 数：0001—3000册

ISBN 978-7-102-08755-9

定 价：35.00元

如有印装质量问题影响阅读，请与我社联系调换。（010）67517812